萧华临北魏张猛龙碑

萧华 书

清华大学出版社
北京

版权所有，侵权必究。举报：010-62782989，beiqinquan@tup.tsinghua.edu.cn。

图书在版编目（CIP）数据

萧华临北魏张猛龙碑 / 萧华书 . —北京：清华大学出版社，2023.1
（历代名碑名帖临写丛书）
ISBN 978-7-302-53244-6

Ⅰ．①萧… Ⅱ．①萧… Ⅲ．①楷书－书法 Ⅳ．①J292.113.3

中国版本图书馆CIP数据核字（2019）第129431号

责任编辑：宋丹青
装帧设计：宋　楷
责任校对：王荣静
责任印制：杨　艳

出版发行：清华大学出版社
　　　网　　　址：http://www.tup.com.cn，http://www.wqbook.com
　　　地　　　址：北京清华大学学研大厦A座　　　邮　　编：100084
　　　社 总 机：010-83470000　　　邮　　购：010-62786544
　　　投稿与读者服务：010-62776969，c-service@tup.tsinghua.edu.cn
　　　质量反馈：010-62772015，zhiliang@tup.tsinghua.edu.cn
印 装 者：小森印刷霸州有限公司
经　　销：全国新华书店
开　　本：300mm×300mm　　　印　张：18.5
版　　次：2023年3月第1版　　　印　次：2023年3月第1次印刷
定　　价：59.80元

产品编号：080279-01

作者介绍

萧华,又名南游子,号自由人,斋号澄怀堂,1969年生,湖南新化人。当代著名书法家李铎先生入室弟子。毕业于首都师范大学书法专业、北京大学首届书法研究生班。中国书法家协会会员。现为北京大学书法艺术研究所创作部副主任、副研究员。历任《青少年书法报》记者、《少年书法报》社社长、《中国艺术报·少年书画》专刊主编。

2019年,受邀为新落成的北京市政协常委会议大楼创作宽13米、高1.2米的巨幅作品《兰亭序》。书法作品曾参加"第六届全国书法篆刻作品展""李铎师生书法展"等国家级重要展览;多次在北京、长沙、广州等地举办"正大气象·萧华书法巡回展"。书法作品被毛主席纪念堂收藏;在纪念邓小平诞辰100周年之际,被中华全国集邮联合会制成邮册发行。

出版的主要著作有《北京大学书法研究生班作品精选集·萧华卷》《北京大学文化书法作品集·萧华卷》《北京大学访问学者作品精选集·萧华卷》《刘健—萧华书法》;出版教材有《中国钢笔书法学生普及教程》《家庭实用硬笔书法字帖》《跟我学硬笔书法字帖》,以及"萧华书法大教室精品教材系列"之《北魏张猛龙碑入门十六讲》《汉张迁碑入门十六讲》《唐颜真卿勤礼碑入门十六讲》《晋王羲之兰亭序入门十六讲》;主编《新世纪艺术之星》《跨世纪少儿书法精英》《当代书法艺术大典》等。

萧华于20世纪90年代末在京城创办"萧华书法大教室",开设书法免费爱心班,布道授业,坚守与传承书艺。弟子遍及中国美术学院、中央美术学院、北京大学、中国人民大学、北京师范大学、首都师范大学、浙江大学、香港中文大学、英国伦敦大学等国内外著名学府。先后在北京炎黄艺术馆、北京大学图书馆、北京解放军八一美术馆举办过三届萧华师生展。"萧华书法大教室"被新华网、人民网、光明网等媒体称誉为"一流书法人才的摇篮"。

一生只做一件事,萧华30多年来潜心致力于书法研究创作和书法普及教育工作,为全国培养了一大批书法优秀人才。

临帖的导航仪（代序）

在没有导航仪之前，我们出行，无论是步行、开车还是乘坐公共交通工具，都得靠自己记路，人人都有过问路的经历，走错路也是家常便饭。每当遇到岔路口就发愁，生怕走错了方向，更让人担忧的是在行人稀少的地方或夜晚迷路。后来有了导航仪，我们出行就再也不用发愁了。

临帖是学习书法的必经之路，是每位书法爱好者都绕不过的坎。但由于石碑年代久远，常年风化使得许多碑文字迹斑驳、笔画残损、线条模糊、石花遍布，千百年来困扰着前赴后继的书法爱好者。大家都盼着发明一种"临帖导航仪"。

"历代名碑名帖临写丛书"集作者三十年临帖经验和功力编写而成，是奉献给广大书法爱好者的临帖导航仪。作者在书中借鉴了历代书家临习古帖的成功方法，结合自己的临帖经验，把碑上残损的笔画补上、把多余的石花去掉、把不完整的线条还原，透过刀刻的痕迹还原笔画入纸时的形状，以及起、行、收运笔过程中起伏提按的变化过程，力争形神兼备、气韵生动、神采飞扬地重现原帖的本真风貌。

本套丛书力求通过临写再观古老碑帖的精髓，拉近与读者的距离，降低读者临帖的难度，使读者不再为起笔、收笔、结构发愁。有了这个"导航仪"，临帖中的困难都将迎刃而解，书法爱好者们就能够快乐、轻松地学习书法了。

读者朋友们对本书如有任何疑问，或想对书法学习相关问题进行探讨，欢迎关注微信公众号"萧华书法大教室"！

萧华

2019 年 12 月

张猛龙碑

张猛龙碑介绍

《张猛龙碑》全称《魏鲁郡太守张府君清颂之碑》。刻成于北魏孝明帝正光三年（公元522年），无书写者姓名，碑阳24行，行46字。碑阴刻立碑官吏名计10列。碑额正书"魏鲁郡太守張府君清颂之碑"3行12字。碑石现藏山东曲阜孔庙。

《张猛龙碑》经清代康有为、包世臣等人推崇褒扬，名声大振。康有为在《广艺舟双楫·碑品第十七》中将《张猛龙碑》列为精品，认为《张猛龙碑》"结构精绝，变化无端""为正体变态之宗"。清杨守敬评其："书法潇洒古淡，奇正相生，六代所以高出唐人者以此。"沈曾植评："此碑风力危峭，奄有钟繇、梁鹄胜景，而终幅不染一分笔，与北碑他刻纵意抒写者不同。"

《张猛龙碑》结构欹侧取势，大多向左倾斜，横画左长右短，左粗右细；撇长捺短，撇低捺高。点画方圆结合，以方为主。结构、笔画如周公制礼，尽善尽美。

魏太府君魯郡張清

龍君頌
字諱之
神猛碑

也 白 圓
其 水 南
氏 人 陽

出 源 揆

故 流 分

已 所 興

具錄備
載不詳
盛復世

千 中 万
峯 巉 壑
之 巖 之

人 時 美
詠 仲 周
其 詩 宣

景漢其
王初聲
張趙績

間 秦 耳
終 漢 浮
跨 之 沉

世賞烈
著擢士
君韓之

景魏其
礽明該
中帝也

西中郎将持節平西

瓊州將
之刺軍
十史涼

晋世世
惠祖孫
帝軌八

州挍軍
刺尉護
史涼羌

素七西
軌世平
之祖公

太晉弟
寧明三
中帝子

将尉臨
軍平羌
西西都

高家太
祖武守
鍾威迹

西從州
海事治
樂史中

朝 太 都
尚 守 二
書 還 郡

祖 羽 祠
興 林 部
宗 監 郎

達 營 偽
節 護 涼
將 軍 都

郡 黄 軍
太 河 饒
守 二 河

衿 歸 父
之 國 生
志 青 樂

藥 臀 白
河 君 首
靈 體 方

蘭 秀 神
儀 桂 資
點 質 岳

心 懷 弱
節 芳 露
成 松 以

自新朝￼
￼衡之
當春初

出 水 荷
弟 入 之
邦 考 出

未雖問

應黃有

無金名

遊	交	慭
超	朋	郭
遙	交	武

遭年蒙
父廿人
憂七表

府 太 魏
君 守 魯
清 張 郡

異	更	徒
今	世	曾
德	寧	柴

也	白	圓
其	水	南
氏	人	陽

奉	曉	溫
家	夕	夏
貧	承	清

之 辭 致

憨 捥 養

年 運 禾

飲	毋	世
不	艱	九
入	勺	丁

盡	朝	偷
思	馨	魂
備	力	七

宣 朕 之
尼 時 生
無 當 死

人每愧
孫事深
風過歎

聲 譽 獨
馳 日 超
天 新 令

身 昌 紫
除 中 以
奉 出 延

朝 遊 夥

請 文 儕

優 省 慕

君 朝 其
蔭 迂 雅
望 以 尚

熙宣如
平暢此
之以德

治郡年

民太除

以守魯

傷以禮
之樂移
痛如風

子風無
之宵怱
愛若於

使心有
學目懷
挍是於

農屋剋
菜清循
勸業北

境以課
觀登田
朝入織

無讓莫
心化不
草感禮

水	息	石
禽	及	知
魚	泉	褻

賒 殘 自
年 不 安
有 待 勝

令而成
講已暮
習遂月

單聲之
來於音
藝闕舞

中 詠 之
京 於 歌
兆 誄 潊

河 以 五
南 尅 守
二 加 無

名	若	尹
位	兹	裁
未	雖	可

黄易一

侯俗風

不之且

感 霄 之

密 魚 此

子 之 切

辭	德	寧
金	至	獨
退	乃	稱

去 耿 玉
織 拔 之
之 葵 貞

今之信
猶我義
古君方

民悌詩
之君云
父子愷

影	韶	母
東	曦	寶
風	遜	恐

遂 地 啟
深 民 吹
滋 庶 盡

詠刊慕
以石是
銓題以

鴻 能 盛
猷 戎 美
庶 闡 誠

民 其 揚
煥 辭 然
天 且 烈

秀 帝 文
春 徽 體
方 神 承

千震靈
尋積源
長石在

漢	軒	松
冠	冕	乃
盖	周	刃

月	靈	魏
起	岳	晉
景	秀	河

誕	開	飛
英	照	窮
徽	式	神

如	止	高
歸	從	山
唯	善	師

依唯德
栖仁是
遲是路

鶴 心 下
響 若 逵
難 雪 素

心遨留
乃發清
眷天音

紫 闕 觀
河 浣 光
承 紙 玉

賢	妙	華
剖	簡	烟
符	唯	月

裂	金	儒
錦	沂	鄉
鄙	道	分

而	好	方
霜	養	春
乃	溫	明

良 寔 如

禮 國 之

樂 之 人

洗 大 之
濯 以 恒
此 情 小

千里
塞天
群冥
開淨雲

教禮明
及循學
正風達

缁耕野
衣林畔
可中讓

以明改
勿聖留
剪何我

鳥 民 恩
憘 何 深
風 以 在

満 飲 化
度 河 移
海 止 新

迷津石勒畫水

戊戌夏日滋煌书
蕭華臨張猛龍碑